WAKE UP
○唤醒艺术大脑

神奇的艺术法则

上

段 鹏 主编

人民邮电出版社

北京

图书在版编目（CIP）数据

唤醒艺术大脑. 神奇的艺术法则. 上 / 段鹏主编
. -- 北京 : 人民邮电出版社，2023.7
ISBN 978-7-115-60408-8

Ⅰ. ①唤… Ⅱ. ①段… Ⅲ. ①艺术－少儿读物 Ⅳ.
①J-49

中国版本图书馆CIP数据核字(2022)第226457号

内 容 提 要

艺术不只存在于博物馆和画廊，在我们生活的世界里，艺术无处不在，需要的只是一双善于发现的眼睛！

《唤醒艺术大脑 神奇的艺术法则》分为上下两册，用轻松、有趣的形式，为孩子揭开艺术欣赏与艺术创作的奥秘，巧妙地运用总结主要思想、分析原因和结果、区分事实和观点等开放式的探究方法，引导孩子发现名作与生活中的艺术法则，思考艺术家如何运用艺术法则实现创作意图，从而激活、唤醒孩子的"艺术大脑"，从小培养孩子的艺术感受力、创造力和思辨力，让孩子获得终身受益的审美素养。

本书为上册，主要包括平衡与强调、重复与节奏、多样性与统一性三个方面的内容。这些都是艺术世界里重要的法则，是构成艺术作品的基本原理。它们就像是艺术家手中的魔法棒，组合与变化之间，"艺术"就诞生了！

本书适合5~12岁的儿童阅读，也可供从事美术教育工作的相关人员和机构参考使用。

◆ 主 编 段 鹏
　　责任编辑 董 越
　　责任印制 周昇亮

◆ 人民邮电出版社出版发行　北京市丰台区成寿寺路 11 号
　　邮编 100164　电子邮件 315@ptpress.com.cn
　　网址 https://www.ptpress.com.cn
　　中国电影出版社印刷厂印刷

◆ 开本：889×1194　1/16
　　印张：10　　　　　　　　2023 年 7 月第 1 版
　　字数：256 千字　　　　　2023 年 7 月北京第 1 次印刷

定价：128.00 元（全 2 册）

读者服务热线：(010)81055296　印装质量热线：(010)81055316
反盗版热线：(010)81055315
广告经营许可证：京东市监广登字 20170147 号

很多家长都觉得艺术启蒙门槛较高，想让孩子接触点儿艺术，又不知从何下手。其实，每个孩子都是天生的小艺术家，他们天生就喜欢用涂涂画画的方式去表达自己的想法，这是人类的一种本能。遗憾的是，并非每个家长都有足够的专业水平来保护和开发孩子的"艺术大脑"，在适宜的年龄将这些潜能充分挖掘出来。

苏联著名教育家苏霍姆林斯基在《给教师的建议》中提到：人的思维有两种基本类型——逻辑思维（或称数学逻辑）、形象思维（或称艺术思维）。苏霍姆林斯基说："如果孩子在适宜年龄没有形成发达的、丰富的情绪记忆，就谈不上在童年时期获得了完满的智力发展。"逻辑思维的重要性不言而喻，很多父母都注重从小培养孩子的逻辑思维，而艺术思维则受到了一些冷落。其实，很多著名的大科学家都有一些艺术方面的特长，而在瞬息万变的信息化时代，艺术思维更是一个孩子未来长远发展和快乐生活的关键——从艺术中获得的想象力和创造力将为很多学科的学习插上翅膀，而发现美、感受美、创造美的能力更是会为孩子一生的幸福打下乐观、美好的精神底色。

那么，我们应该如何开发孩子的艺术思维，唤醒孩子的"艺术大脑"呢？正如学语文需要积累字词，学数学需要掌握数字和加减乘除基本运算，在艺

术的世界里，也有一套语言和法则，比如重要的艺术元素——线条、形状、色彩、图案、质感、空间等，还有将这些元素组合成一件完整作品的基本原理——包括多样统一、对称、平衡、节奏、对比等。它们是我们攀登艺术殿堂的台阶，是我们"向美之路"上的好拐杖、好朋友。

在本书中，我们聚焦"神奇的艺术法则"，运用总结主要思想、分析原因和结果、区分事实和观点等开放式的探究方法（这也是国外诸多著名博物馆和艺术教育学校采用的方法），引导孩子发现名作与生活中的艺术法则——无论艺术的大厦多么复杂、精妙，最基础、最简单的建造方式也无外乎是这些艺术法则，它们就像是艺术家手中的魔法棒，组合与变化之间，"艺术"就诞生了！

希望阅读本书的每一个孩子都能练就一双"火眼金睛"，拥有一个超强"艺术大脑"，在广阔的艺术天地里自由飞翔！

主编　段鹏

本书使用指南

第二课 艺术中的对称

标题告诉你这节课主要讲解的内容

概念词汇 **对 称**

在以下艺术作品中，你在哪些地方发现了平衡的应用？

提示你细心观察不同作品，思考它们有什么特点

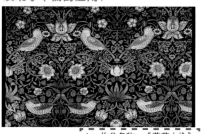

作品说明告诉你作品的相关信息

▲ 作品名称：《草莓小偷》
作 者：威廉·莫里斯

13

当画面两侧的形状大致相同时，艺术作品就表现出**对称**的感觉。

斜体加粗的词语，突出需要重点理解和掌握的概念

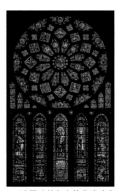

▲ 法国沙特尔大教堂玫瑰窗

14

框里的部分是 3 个创作步骤，告诉你艺术作品是如何一步一步完成的

动动小手 **小·艺术家工作坊**

计划
动手
完成一幅对称的作品。

1. 剪出大致相同的形状，在纸的两侧把它们粘好。

2. 补充细节，让两边的形状和细节都对称。

思考
你是如何做到让作品两侧的内容大致相同的？
在生活中，你能看到哪些对称的物品？

15

目录

第一单元 平衡与强调

眼睛看向哪里 ·················· 7

第一课　自然界中的平衡　11
第二课　艺术中的对称　13
第三课　用对比表现强调　16
第四课　海景画中的强调　22

第五课　小艺术家看世界　25
第六课　艺术与生活　28
第七课　单元小测试　31

第二单元 重复与节奏

富有规律的世界 ·················· 34

第八课　重复形成图案　38
第九课　图案表现节奏　42
第十课　建筑中的节奏　46
第十一课　雕塑中的节奏　49

第十二课　小艺术家看世界　52
第十三课　艺术与生活　55
第十四课　单元小测试　58

第三单元 多样性与统一性

巧妙的和谐 ·················· 61

第十五课　世界的多样性　65
第十六课　多样性中的统一性　72
第十七课　小艺术家看世界　75

第十八课　艺术与生活　77
第十九课　单元小测试　79

第一单元
平衡与强调

眼睛看向哪里

单元重点词汇

·平衡 · 对称 · 视觉中心

·强调 · 对比 · 海景画

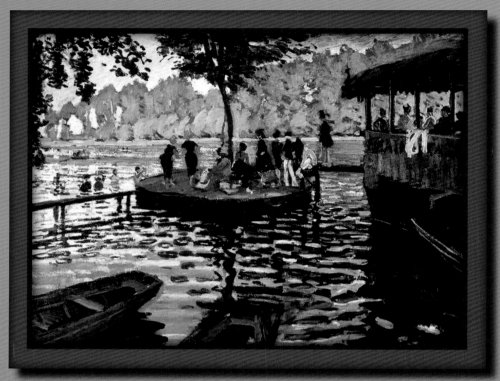

▲ 作品名称：《蛙塘》
　　作　　者：克劳德·莫奈

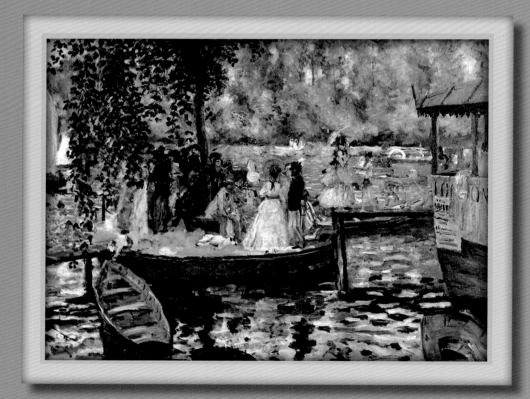

▲ 作品名称：《蛙塘》
　　作　　者：皮埃尔·奥古斯特·雷诺阿

做出判断

画面中的人物正在做什么？你是通过什么做出这个判断的？

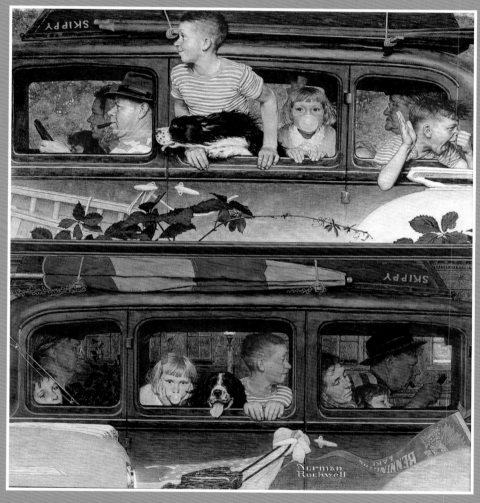

注：上述图画是艺术创作，生活中要注意安全，请勿将身体探出车外哦。

▲ 作品名称：《去与归》

作　者：诺曼·洛克威尔

看图指引：可以利用艺术作品中的线索和你所知道的信息来帮助你对画作的内容做判断。

画一个表，在表中写出你从上图中观察到的线索以及你得到的信息，看看你可以做出哪些判断。

回到第 8 页，观察两幅《蛙塘》，画一个表，写出你看到的内容以及你做出的判断。

第一课 自然界中的平衡

概念词汇

平 衡

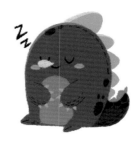

这两只蝴蝶有什么相似之处？

它们的区别又是什么呢？

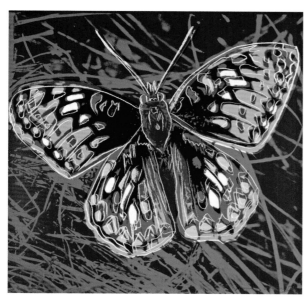

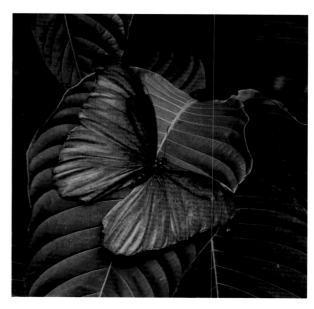

▲ 作品名称：《蝴蝶》
作　　者：安迪·沃霍尔

如果植物和动物的两侧看起来是一样的，

*那么它们就会表现出**平衡**的感觉。*

上图中，蝴蝶的哪些部分表现出了平衡的感觉呢？

动动小手

小·艺术家工作坊

计划

运用平衡的原理制作蝴蝶拓印。

动手

1. 把纸对折，紧挨着折痕在纸的一边画出蝴蝶的一半。

2. 再次对折纸张，使劲按压纸面之后，把纸打开。

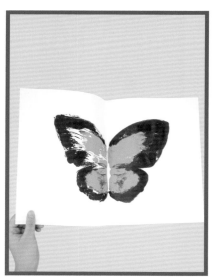

思考

你的蝴蝶拓印是如何表现出平衡的？你还能在哪些事物中发现平衡的应用？

第二课 艺术中的对称

在以下艺术作品中，你在哪些地方发现了平衡的应用？

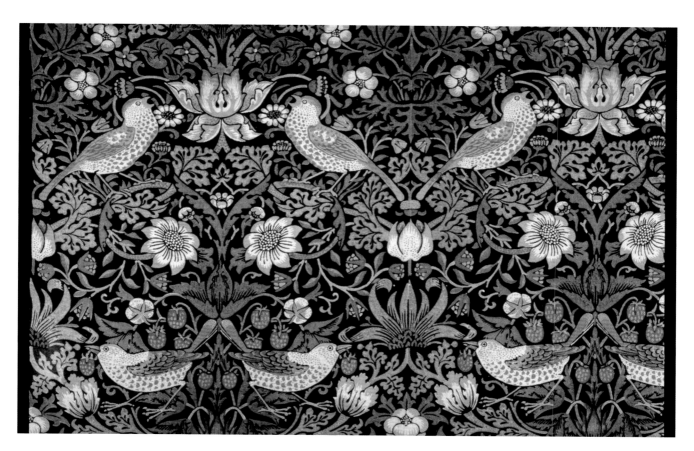

▲ 作品名称：《草莓小偷》

作　者：威廉·莫里斯

当画面两侧的形状大致相同时，艺术作品就表现出**对称**的感觉。

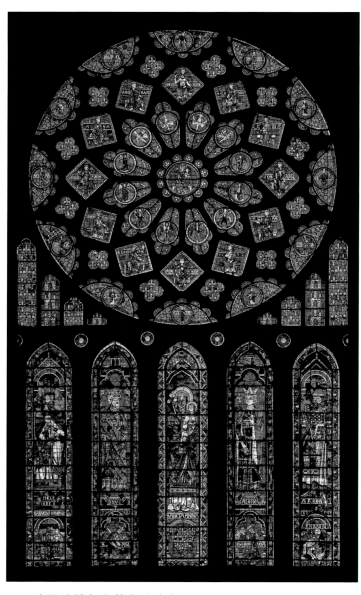

▲　法国沙特尔大教堂玫瑰窗

小·艺术家工作坊

计划

完成一幅对称的作品。

动手

1. 从彩纸上剪出大致相同的形状，然后在一张纸的两边把它们粘好，尽量粘得对称一些。

2. 补充细节，让两边的形状和细节都对称。

思考

你是如何做到让作品两边的内容大致相同的？

在生活中，你能看到哪些对称的物品？

第三课 用对比表现强调

概念词汇 视觉中心、强调、对比

当你看到下面这些作品时，你首先看到的是什么？

艺术家想让我们最先看到的部分，就是艺术作品中的*视觉中心*。

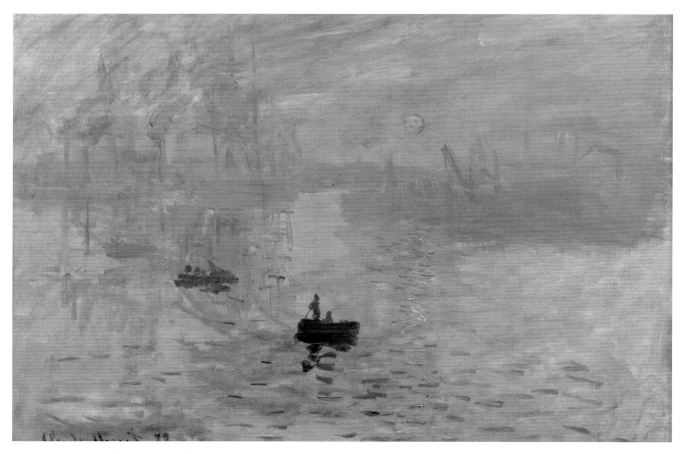

▲ 作品名称：《日出·印象》

　　作　　者：克劳德·莫奈

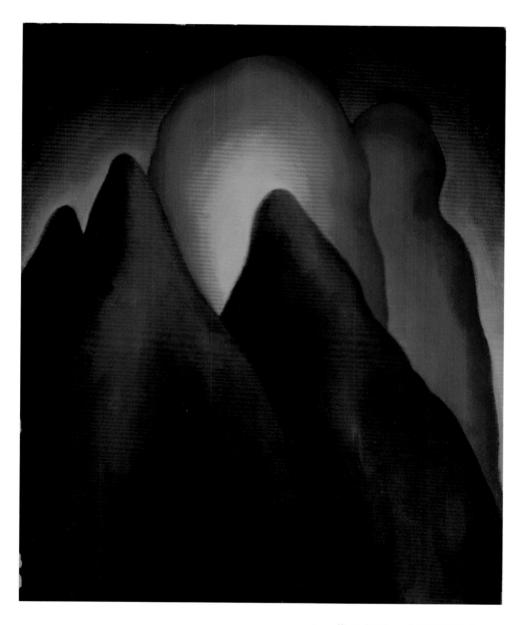

▲　作品名称：《任何事物》
　作　　者：乔治亚·欧姬芙

艺术家通过色彩的对比来引导你注意到作品中的特定部分。

把作品中某部分事物凸显出来的方法就叫作**强调**。

下面两幅作品的视觉中心·在哪里？

艺术家通过强调，来创造艺术作品中的**视觉中心**·。

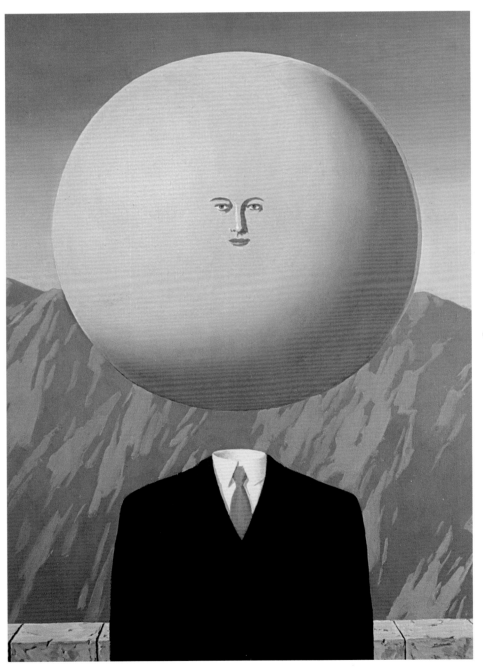

◀ 作品名称：《生活的艺术》
　作　　者：勒内·马格利特

线条、形状、图案、色彩、质感、尺寸等方面的不同，都会形成**对比**。
你能找到下图中的对比吗？你认为艺术家想要强调什么呢？

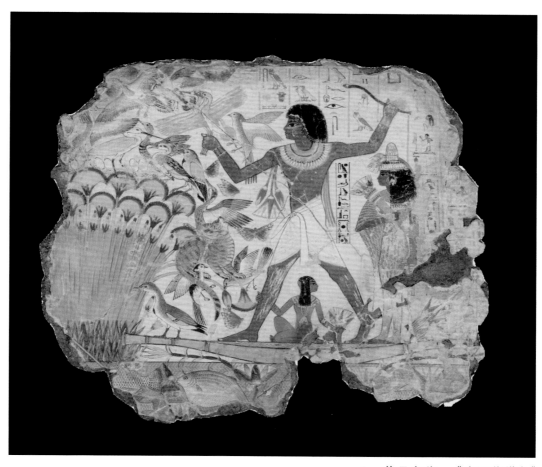

▲　作品名称：《内巴蒙猎鸟》

看图指引：《内巴蒙猎鸟》发掘于底比斯的内巴蒙墓，是古埃及的墓穴壁画。你能猜到画面中最大的那个人是谁吗？

看看下面这幅画。艺术家是如何使用对比来强调的？画面的视觉中心·在哪里？

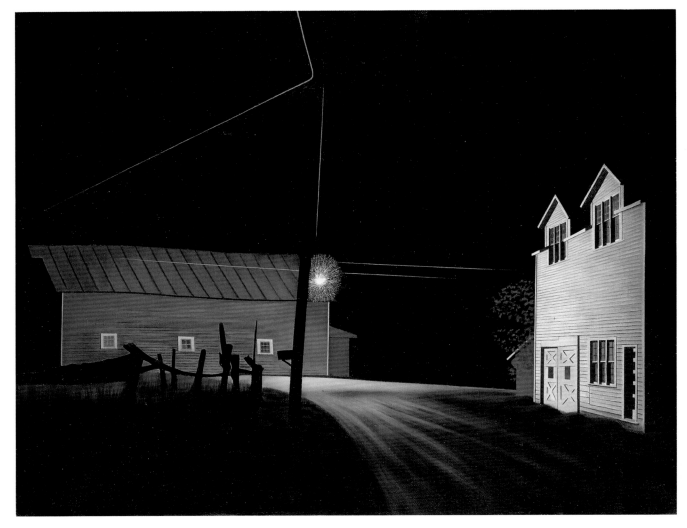

▲　作品名称：《罗素角的强光》
　　作　　者：乔治·奥尔特

*在艺术作品中使用**对比**，是艺术家进行**强调**、创造**视觉中心**·的常见方法。*

动动小手

小·艺术家工作坊

计划

用印模涂画出你生活的社区，并画上你自己作为画面中的视觉中心。

动手

1. 剪出设计好的印模。

2. 在印模的镂空处涂色，画出你生活的社区的环境。

3. 在画面的中间位置把自己画进去。试着用颜色或大小来进行强调。

思考

你是怎样运用强调来凸显视觉中心的？

海景画中的强调

概念词汇　**海景画**

这两幅艺术作品展示的场景是哪里呢？

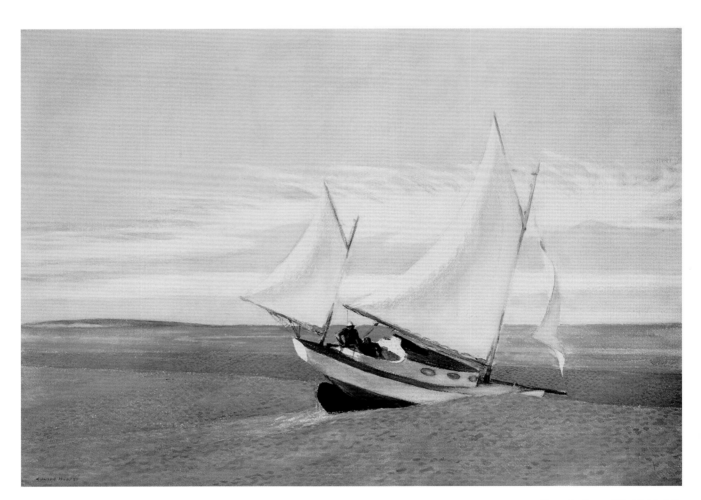

▲ 作品名称：《狂风呼啸》
　作　　者：爱德华·霍普

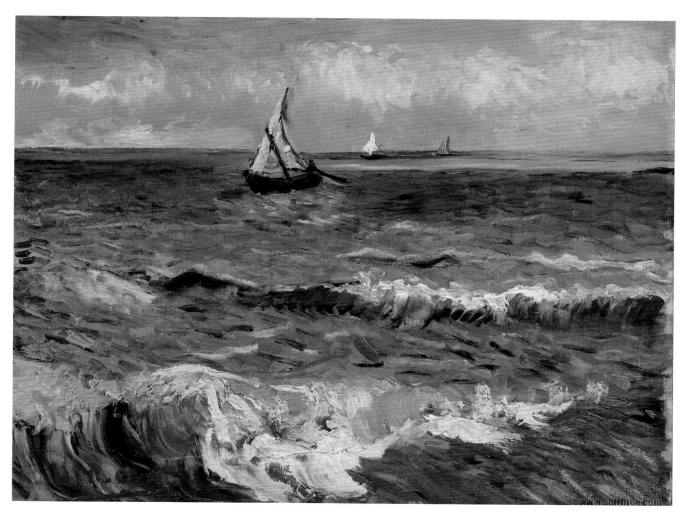

▲ 作品名称：《滨海圣玛丽的海景》
作　　者：凡·高

海景画是以描绘大海场景为主题的绘画。
这两幅海景画分别对什么进行了强调呢？

动动小手

小·艺术家工作坊

计划

画一幅海景画，想一想你要强调什么。

动手

1. 画一条水平线，画出天空和海面。

2. 增加海景画中的内容，并让海水看起来像是流动的。

思考

描述一下你的海景画中是如何运用强调的。

第五课 小艺术家看世界

卡门·洛马斯·加尔萨和她的大家庭

▲ 艺术家自画像（版画）

家庭是艺术家笔下的热门主题。我们一起来看看一位墨西哥裔美国画家笔下的大家庭吧！

卡门·洛马斯·加尔萨在美国南部靠近墨西哥边境的得克萨斯州长大。她经常在作品中画自己的家庭生活，讲述她记忆中的故事。

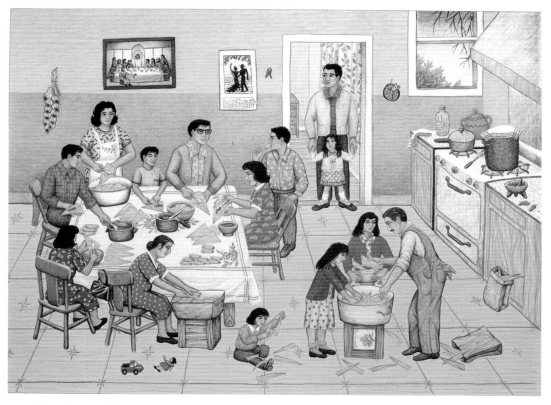

▲ 作品名称：《塔马拉达》

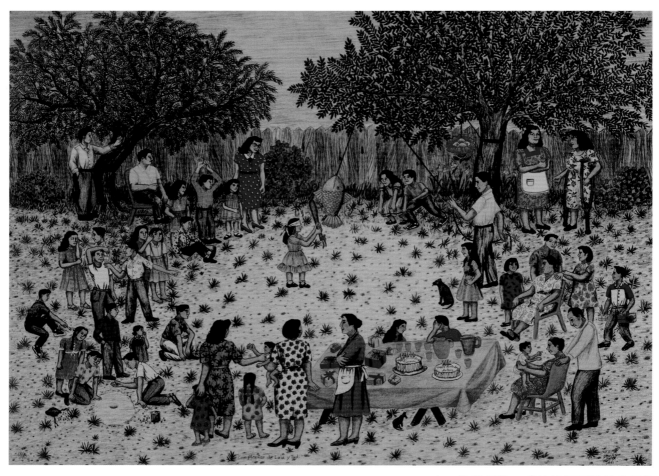

▲ 作品名称：《拉拉和图迪的生日》

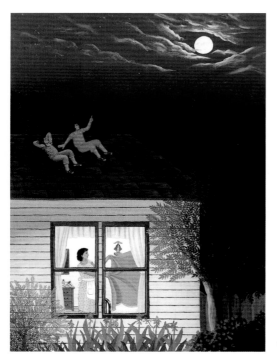

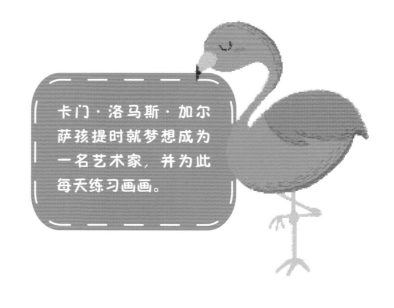

卡门·洛马斯·加尔萨孩提时就梦想成为一名艺术家，并为此每天练习画画。

◀ 作品名称：《梦床》

关于艺术的思考

卡门·洛马斯·加尔萨画作中的家庭成员都在做什么？你喜欢她的大家庭吗？你会想要拜访她的大家庭吗？

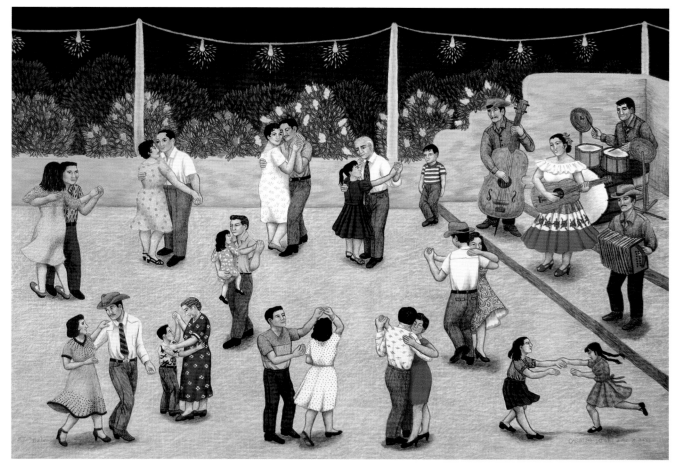

▲　作品名称：《舞蹈》

第六课　艺术与生活

风筝中的对称

中国的风筝已有上千年的历史。传统的中国风筝上到处可见寓意吉祥的图案，你能在这个风筝上找到对称吗？

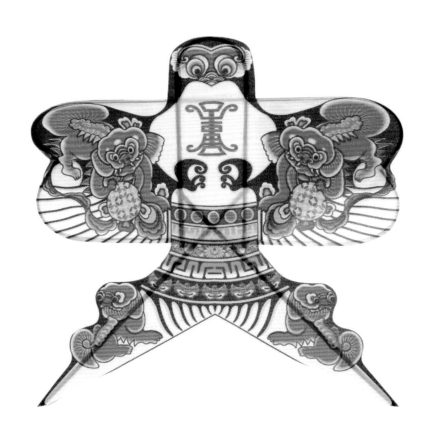

▲　传统的中国风筝

2011 年 4 月 16 日，在山东潍坊举行了万人同放风筝活动，刷新了当时的吉尼斯世界纪录。

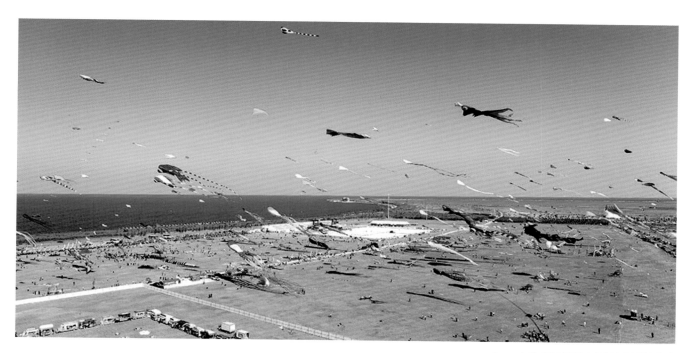

▲ 山东潍坊万人同放风筝活动

据说我国古人会在清明时节放风筝，并将自己的所有灾病都写在风筝上。等风筝放高时，人们就剪断风筝线，让风筝随风飘走，象征着灾病也都被风筝带走了。

关于艺术的思考

下面哪些风筝体现了对称？

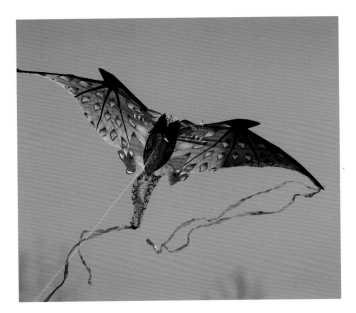
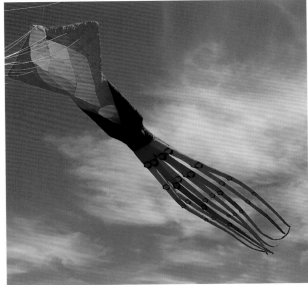

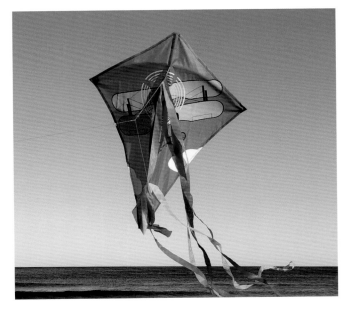
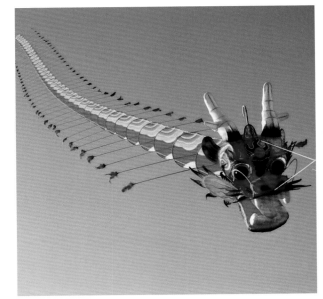

头脑风暴

概念词汇知多少

说出以下图片分别与哪个概念最匹配。

1. 海景画　　　　　2. 对称　　　　　3. 强调

A. 　　　B. 　　　C.

以下图片中的视觉中心是什么？

说说下面这幅图如何体现了平衡。

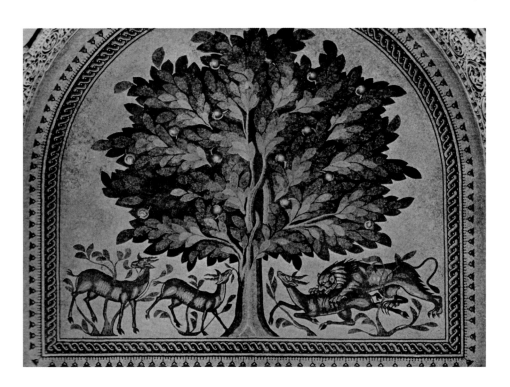

用本单元学到的知识描述一下这个雕塑作品。

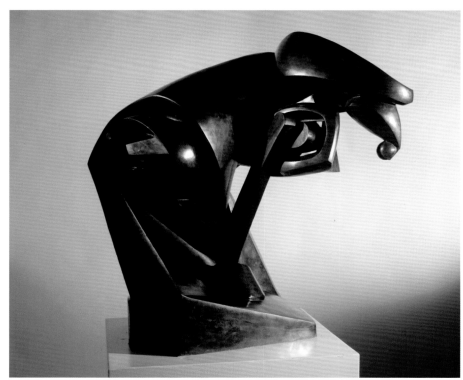

1. 做出判断

观察第 23 页《滨海圣玛丽的海景》，描述你看到的场景以及通过画面中的线索可以做出的判断。

画面中的线索　　　　　　　　　　　　可以做出的判断

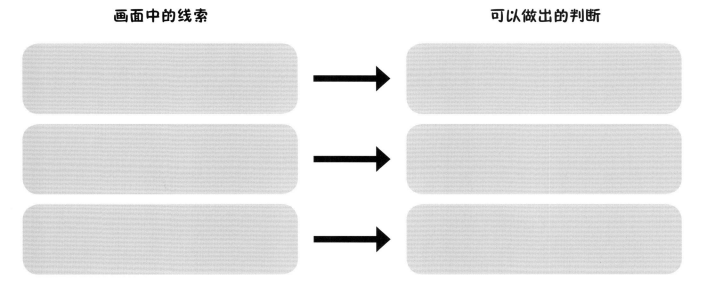

2. 对艺术作品进行描述

对克劳德·莫奈的《蛙塘》进行描述。观察画面中的细节，对画面中的人物活动做出判断。

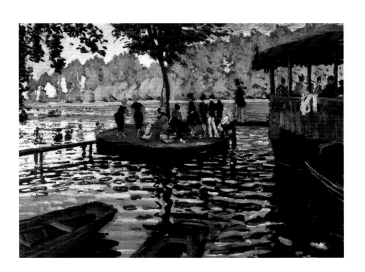

第二单元
重复与节奏

富有规律的世界

单元重点词汇

·重复·图案·印花

·节奏·版画

▲ 作品名称：《无题》

作　　者：格兰纳·古达克

比较与对比

当你比较时，你是在寻找事物之间的相似之处。当你对比时，你是在寻找事物之间的不同之处。

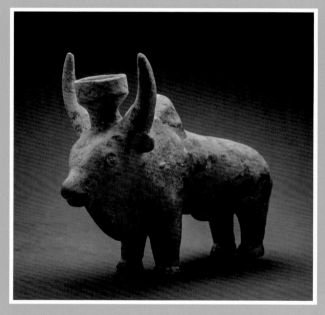

▲ 印度河流域彩绘陶雕公牛（约公元前 2800—前 2600 年）

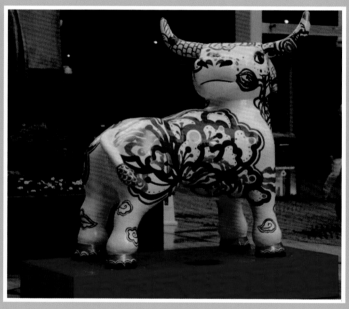

▲ 美国旧金山萨克拉门托广场上的牛雕塑

看图指引：比较并对比以上两件雕塑作品。它们在形状、颜色、图案、质地上有哪些相似和不同之处？

阅读以下文字。将作品中的相似之处和不同之处填到图中对应的地方。

不同时代、不同地域的艺术作品可能在某些方面有相似之处，但在另一些方面却截然不同。这两件艺术作品表现的都是牛，它们都有很大的犄角，并且都由陶土烧制而成，但印度河流域彩绘陶雕公牛身上的图案已经看不清楚了，美国旧金山萨克拉门托广场上的牛雕塑身上却可以看到丰富的花朵和祥云图案。

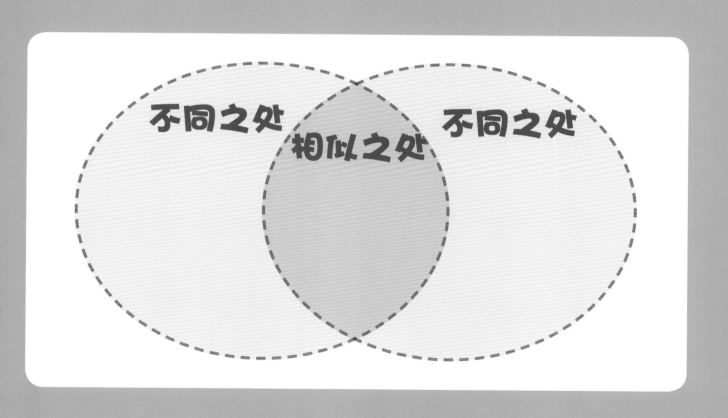

根据第35页的作品，画一个相似的图，从作品中任选两个小朋友进行比较和对比。

第八课 重复形成图案

重复、图案、印花

你在下面的艺术作品中找到了哪些形状？

你找到椭圆形、三角形和长方形了吗？这些形状是重复出现的吗？

你看到螺旋形和闪电形的图案了吗？

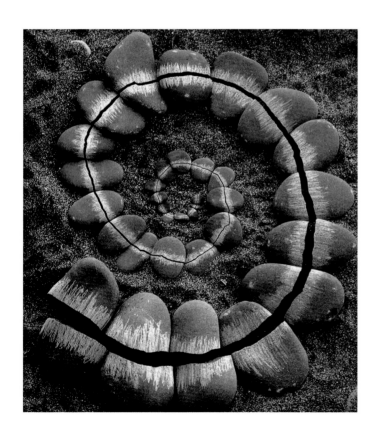

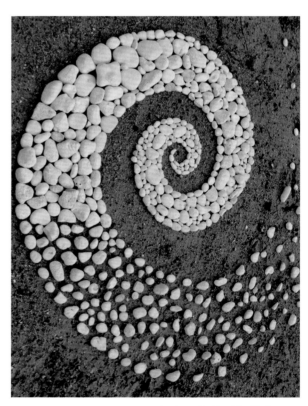

▲ 安迪·高兹沃斯的作品 1

重复的形状、线条或颜色构成**图案**。

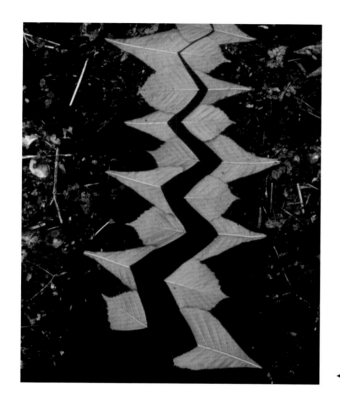

<p style="text-align:right">◄ 安迪·高兹沃斯的作品 2</p>

在下图的墨西哥特色项链中，你发现了什么图案？它们是由哪些重复的形状、线条和颜色构成的？

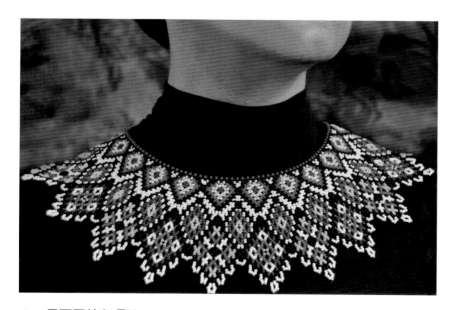

▲ 墨西哥特色项链

下面的织物作品中有多组火烈鸟图案，每一组看起来都是一模一样的。

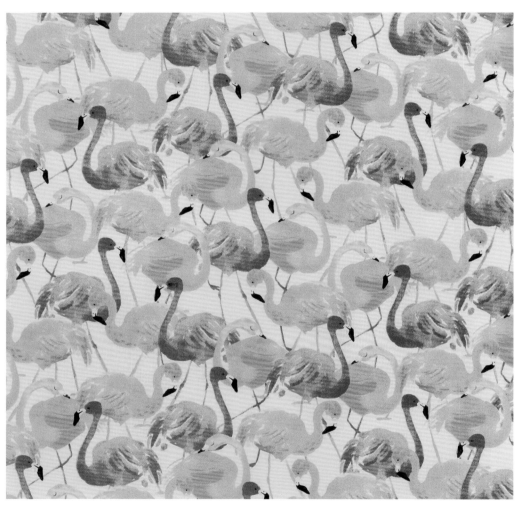

▲ 印花织物

*这种重复出现的图案叫作**印花**，常见于织物艺术品中。*

制作简易印花的方法之一是先在纸上剪出一个形状，把这个剪好的形状放入颜料中进行染色，然后拿出来在纸上反复按压，这样我们就获得了重复的印花图案。

动动小手

小·艺术家工作坊

计划

运用重复的方法，为你喜欢的动物设计身上的图案。

动手

1. 将一张彩纸对折，画出一个动物的轮廓，沿着轮廓线把它剪下来。

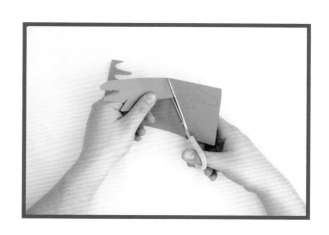

2. 用彩色卡纸剪出你喜欢的形状，如三角形、桃心形、圆形等。剪出多个不同颜色的形状并把它们粘贴在动物身上，形成独一无二的图案。

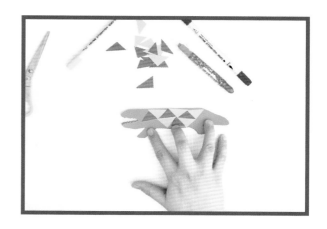

思考

你设计的图案中包含了哪些重复的形状和颜色呢？

第九课　**图案表现节奏**

概念词汇　**节奏、版画**

你在这两幅作品中看到了什么？

在左上角的作品中，让手指随着舞者搭在一起的手移动。你能否在右下角的作品中找到相似的运动轨迹和图案呢？

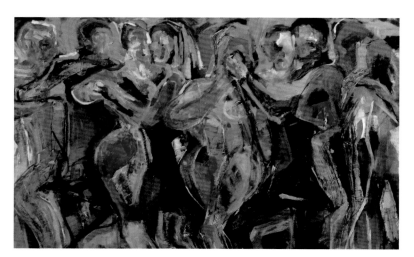

在欣赏大多数艺术作品时，我们的目光会随着由图案构成的运动轨迹移动。

这种由图案构成的运动轨迹，我们称之为**节奏**。

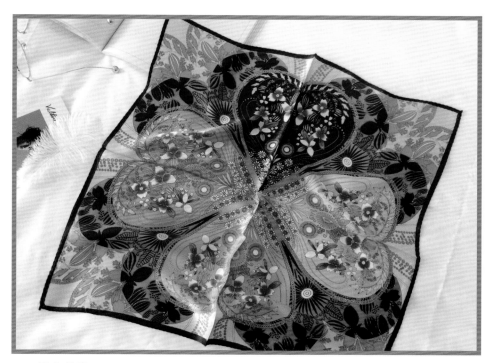

▲　丝巾花纹

重复的图案常常会形成一种**节奏**。

你能发现这些花纹图案中的节奏吗？

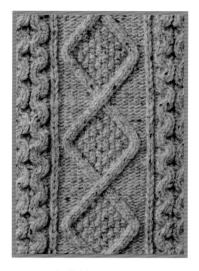

▲　毛衣花纹

下面两张图展示了版画的样子。

为了制作**版画**，艺术家需要在印版上绘制图案。在颜料还没干的时候，他们就会把一整个印版压在纸上，从而得到图案。艺术家可以用同一个印版创作出许多作品。

▲ 作品名称：《荣耀》
　作　　者：菲尔·卡明斯

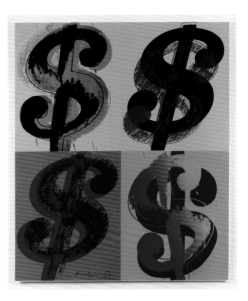

▲ 作品名称：《四个美元符号》
　作　　者：安迪·沃霍尔

艺术家将同样的图案重复印刷了多次，从而创造了版画作品中的**节奏**。

你找到上述作品中的节奏了吗？

在节奏的引导下，你的目光是否在沿着特定的轨迹移动呢？

小·艺术家工作坊

计划

制作一幅带有节奏的版画。

动手

1. 借助一个·小·纸盘在白纸上画出一个圆并剪下·来，用尺子和铅笔把圆分成 **8** 个比萨形状的·小·三角形。

2. 在圆里倒入·少量不同颜色的颜料，把不同形状的·小·物件压在颜料上，通过在·小·三角形上重复相同的图案来创造节奏。

思考

你的版画都重复了哪些图案？它的节奏是如何体现的？

第十课　建筑中的节奏

概念词汇　节奏

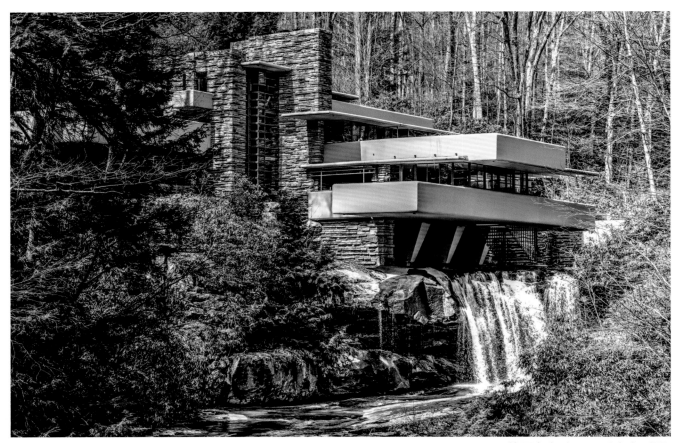

▲ 美国宾夕法尼亚州流水别墅

一些设计元素有规律地重复或交替排列，构成了建筑中的**节奏**。

这些建筑中，哪些设计元素是重复出现的呢？

建筑中的节奏带给你怎样的感受？

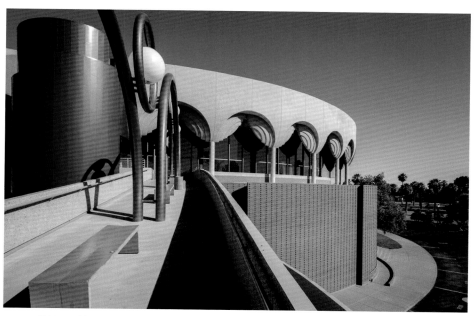

▲ 美国亚利桑那州格雷迪·甘马吉纪念礼堂

看图指引：这 3 个建筑都是美国知名建筑师弗兰克·劳埃德·赖特的作品。他设计的建筑以与周围环境融为一体而著称。

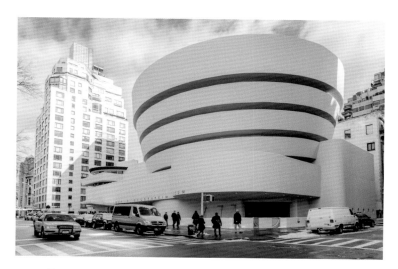

▲ 美国纽约古根海姆博物馆

小·艺术家工作坊

计划

设计一个建筑，并在建筑中体现节奏。

动手

1. 用彩色卡纸剪出所需的部件，注意设计元素的重复。

2. 将不同的部件粘贴起来，对建筑的外观和周围环境进行装饰。

思考

在你的建筑中，哪些设计元素是重复的呢？

第十一课　雕塑中的节奏

概念词汇　节奏

在雕塑作品中，当一些设计元素按照一定的规律重复出现时，就形成了雕塑中的**节奏**。

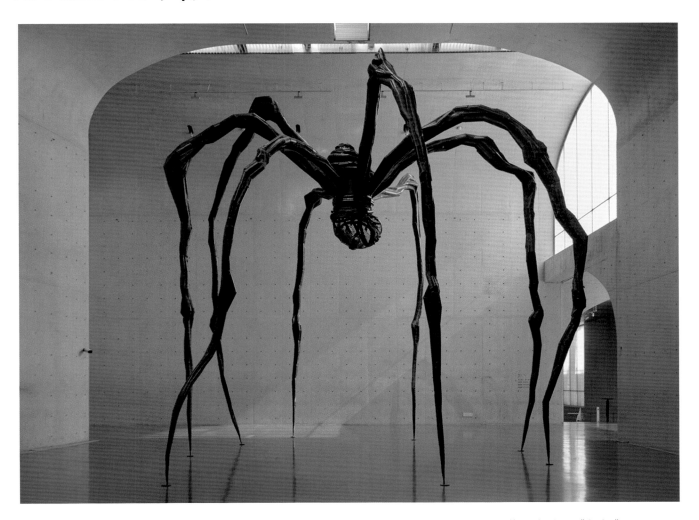

▲　作品名称：《妈妈》

作　者：路易斯·布尔乔亚

下面这两个雕塑的节奏有什么相似之处呢？

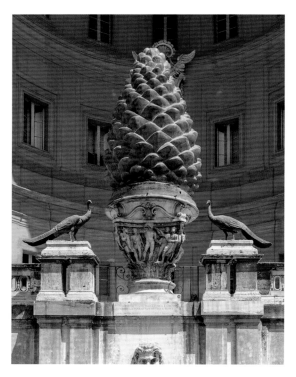

▲　梵蒂冈博物馆中的松果雕塑

▼　拉脱维亚首都里加的"不莱梅乐手"雕像

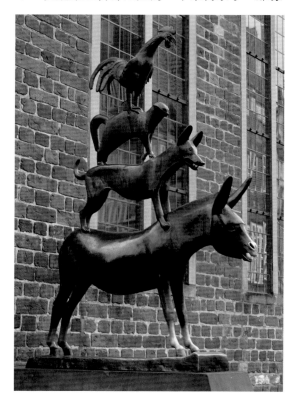

小·艺术家工作坊

计划

创作一件带有节奏的作品。

动手

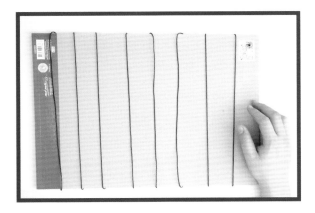

1. 将8根黑色的线按照一定的间隔缠绕在纸板上。

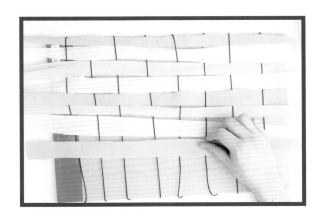

2. 将不同颜色的彩色卡纸剪成细条，按如图所示的方式，间隔着从黑线的上方或下方穿过。

3. 从上到下依次将所有彩色细条穿过黑线，注意颜色排列上的交错。

思考

你的作品是如何表现节奏的？

第十二课 小艺术家看世界

威廉·莫里斯的"节奏艺术"

▲ 威廉·莫里斯

威廉·莫里斯是 19 世纪的英国设计师，1834 年在英国的沃尔瑟姆斯托出生。他设计、监制或亲手制造的家具、纺织品、花窗玻璃、壁纸以及其他各类装饰品引领了工艺美术运动，为现代设计的发展带来了深远的影响。

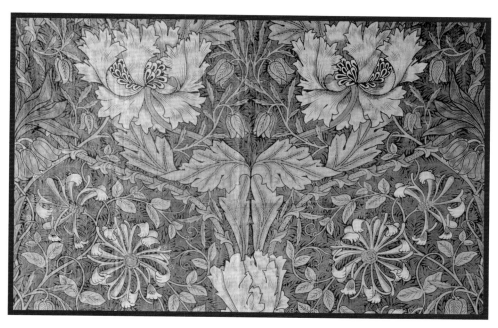

▲ 威廉·莫里斯设计的部分纹样

威廉·莫里斯是一位使用节奏进行设计的大师。在他设计的许多经典纹样里，我们都可以看到重复出现的花朵、茎蔓、树叶和鸟类，这些形状巧妙地布局在图案中，形成对称又错落的美感。

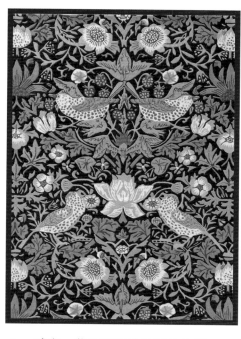

▲ 威廉·莫里斯设计的部分纹样

关于艺术的思考

这两组纹样的节奏有什么相似之处呢？

它们又有哪些不同之处呢？

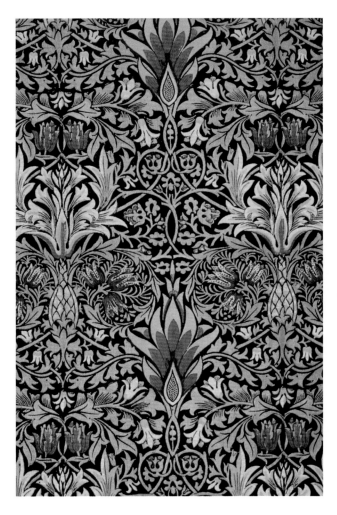

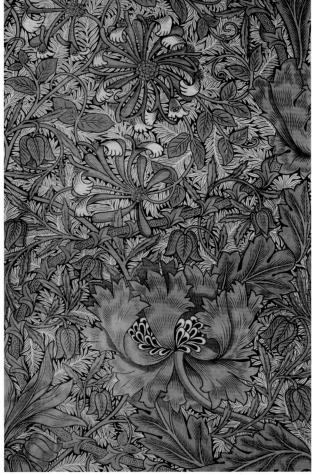

第十三课　艺术与生活

艺海博览
蒙太奇照片中的节奏

下面是两幅蒙太奇照片作品。在蒙太奇照片中，艺术家会裁切出不同照片的局部，并将它们以一种有趣的方式重新排布起来。仔细看看下面的照片，你觉得它有什么特别之处呢？

▲　作品名称：《几何的替代品》
　　作　　者：斯坦·雅高迪科

这些蒙太奇照片中有哪些重复的图案？它们创造了怎样的节奏？
仔细观察这位蒙太奇艺术家所使用的节奏以及画面中形成对比的图
案，它们带给你怎样的感受？

▶
作品名称：《向曼·雷致敬》
作　　者：斯坦·雅高迪科

◀ 普通照片

你认为蒙太奇照片和普通照片相比有什么不同呢？

你知道电影中的蒙太奇手法吗？

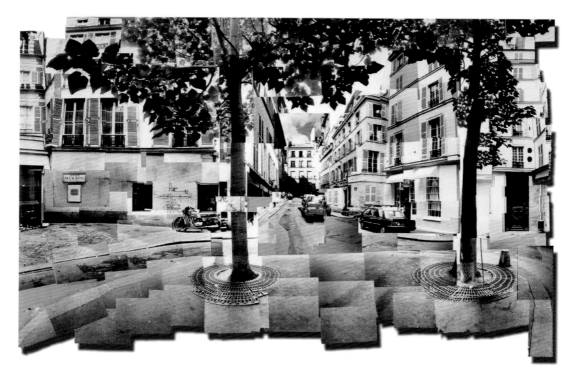

▲ 蒙太奇照片

第十四课 单元小测试

概念词汇知多少

分别为以下概念选择最匹配的图片。

1. 印花

A.

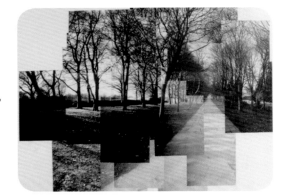

2. 图案

B.

3. 蒙太奇照片

C.

形容你在下图中看到的对某种艺术元素进行的重复。

描述你在下图中看到的节奏。

头脑风暴 欣赏技巧知多少

1. 比较与对比

重新观察第 46～47 页弗兰克·劳埃德·赖特设计的建筑。分析流水别墅和古根海姆博物馆的相似之处和不同之处，完成下图。

相似之处　　不同之处

2. 对艺术作品进行描述

对右图中的 4 个动物进行比较和对比，写出它们的相似之处和不同之处。

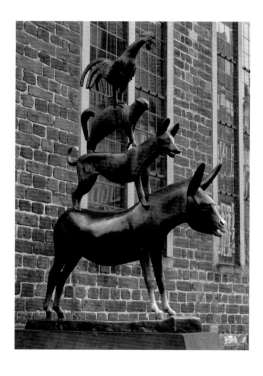

第三单元
多样性与统一性

巧妙的和谐

单元重点词汇

·多样性·静物·静物画·首饰

·马赛克镶嵌画·统一性

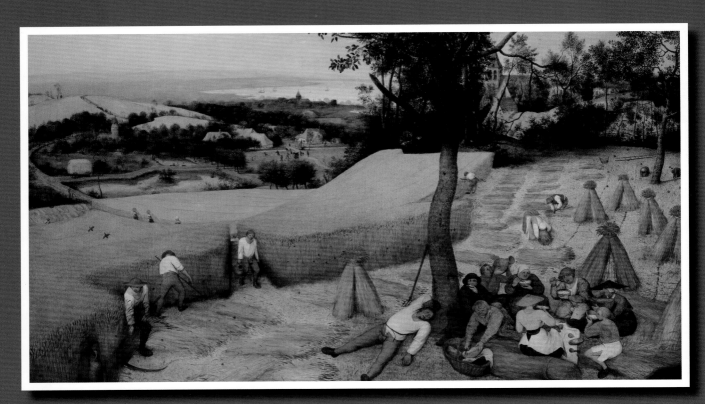

▲ 作品名称：《收割者》

作　　者：老彼得·勃鲁盖尔

总结主要思想

艺术作品中的主要内容就是它的主要思想，作品中的细节会为总结主要思想提供线索。

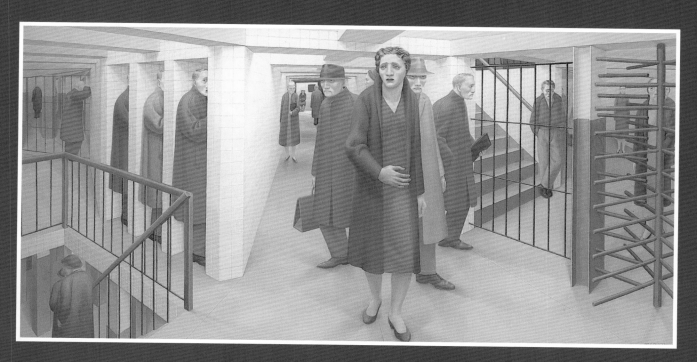

▲ 作品名称：《地铁》
作　　者：乔治·图克

画一个气泡图，描述这件作品中的细节，并总结一下它的主要思想。

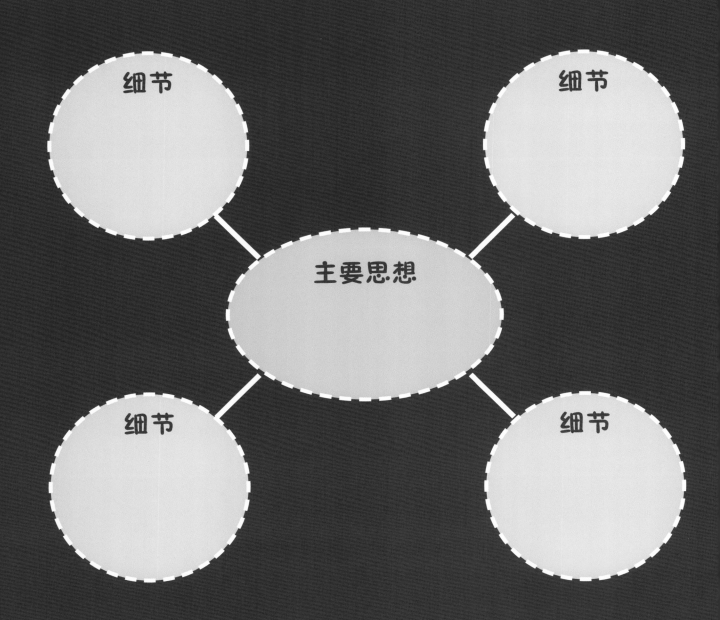

用学到的画气泡图的方法，总结一下第62页画作的主要思想。

第十五课　世界的多样性

概念词汇 多样性、静物、静物画、首饰

以下艺术作品有何相似之处？

它们的不同点是什么？

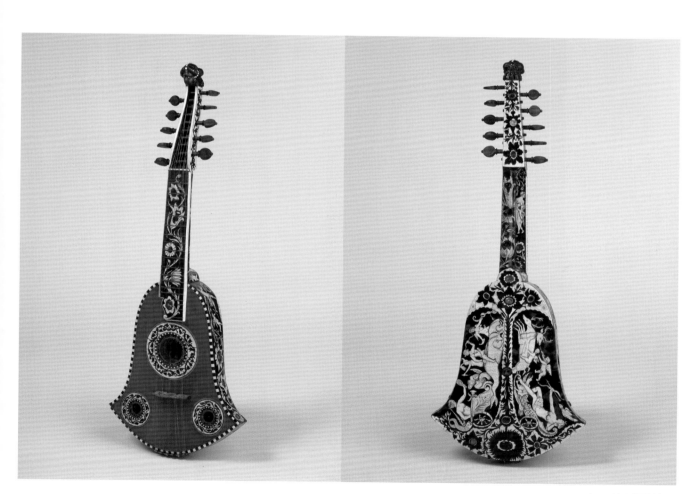

▲　铃型西特琴

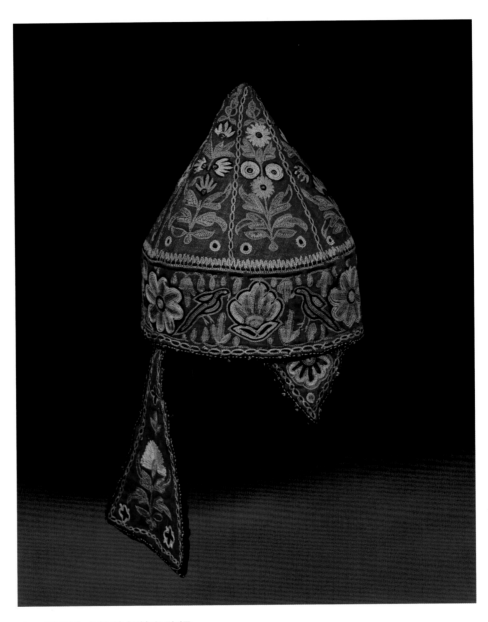

▲ 印度古吉拉特邦特色毡帽

通过将不同的线条、形状、颜色、图案或质感组合在一起，艺术家为艺术作品赋予了**多样性**。

你从上面两件作品的纹饰中看到多样性了吗？

静物是由艺术家精心·安排并陈列在作品中的一组相对静止的物体，例如水果、植物、器物等。

静物画是以静物为主题的绘画。

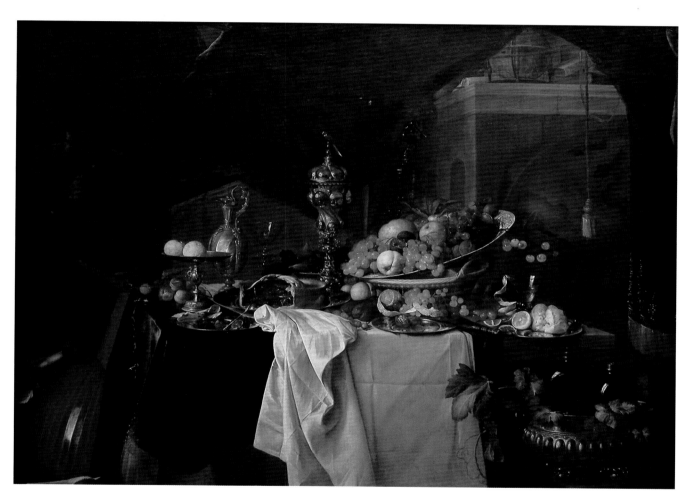

▲ 作品名称：《甜点桌》

作　者：杨·戴维茨·德·希姆

在下·面的静物画中，你找到了多少种不同的物品？

它们的形状、颜色、图案、质感都相同吗？

你发现蕴藏在这幅画中的多样性了吗？

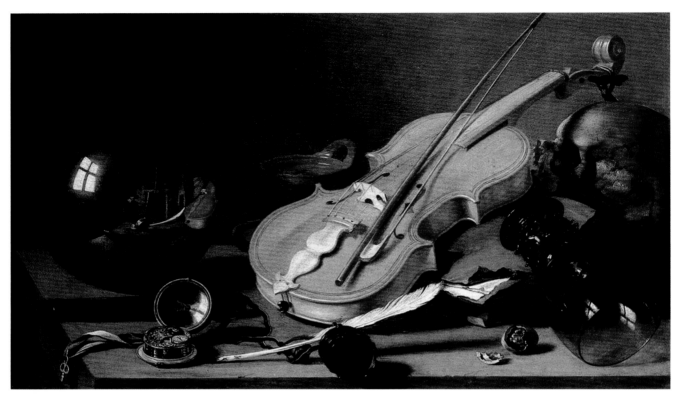

▲ 作品名称：《静物与小提琴和玻璃球》

作　　者：彼得·克莱兹

多样性让艺术作品显得丰富多彩，更具观赏性。

缺乏**多样性**的作品，看起来会显得呆板、单调。

胸针、项链、戒指、手镯都是**首饰**。世界各地的人们都会制作和佩戴**首饰**。

在以下首饰中，你看到了哪些多样性？

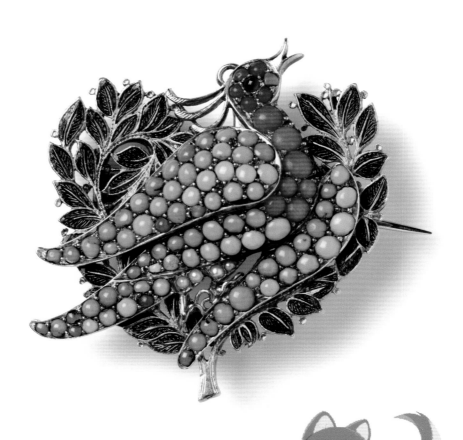

看图指引：上图这枚胸针的形状是一只活泼的小鸟，它的身体由绿松石、珊瑚和珍珠制成，眼睛是一颗红宝石；心形的橄榄树则由珐琅制成。这是拉斐尔前派艺术家爱德华·伯恩·琼斯在 1884 年为他的女儿玛格丽特设计的。

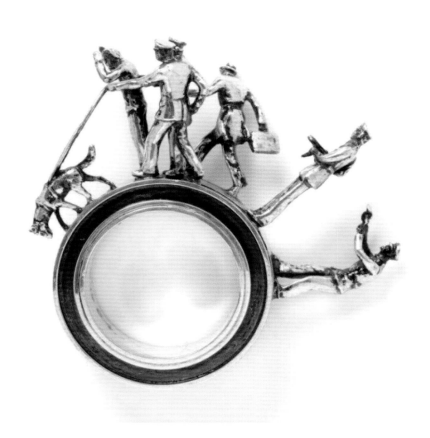

看图指引：上图这枚戒指巧妙地将滚珠轴承放置在环圈内，使警察和警犬可以无休止地追逐小·偷。佩戴者可以随意移动人物，并自行选择追逐的方式。

动动小手

小·艺术家工作坊

计划

制作一条体现多样性的项链。

动手

1. 用彩纸剪出一些三角形,在这些三角形上画出图案。

2. 把这些三角形卷起来,裹在一根柔软的纸棍上。将纸棍弯曲并穿上绳子,一根项链就做好啦。

思考

你在首饰的制作过程中用到了哪些线条和形状,怎样表现了多样性?

第十六课 多样性中的统一性

概念词汇

马赛克镶嵌画、统一性

马赛克镶嵌画是一种用碎小的石头、陶瓷、玻璃等制成的艺术作品。

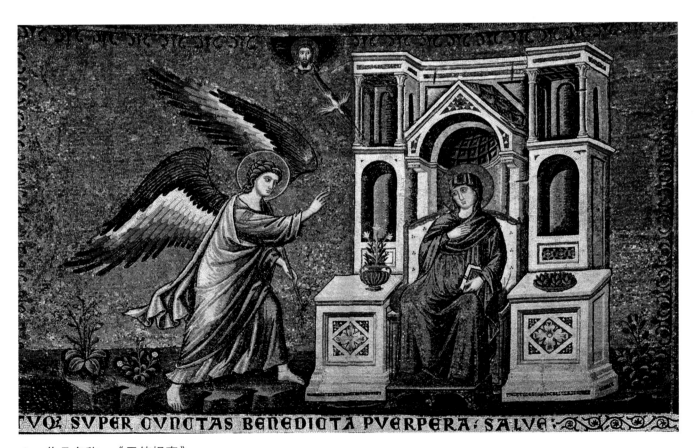

▲ 作品名称：《天使报喜》

作　者：皮埃特罗·卡瓦利尼

当作品中所有的部分看起来像是属于一个整体的时候，作品就有了**统一性**。

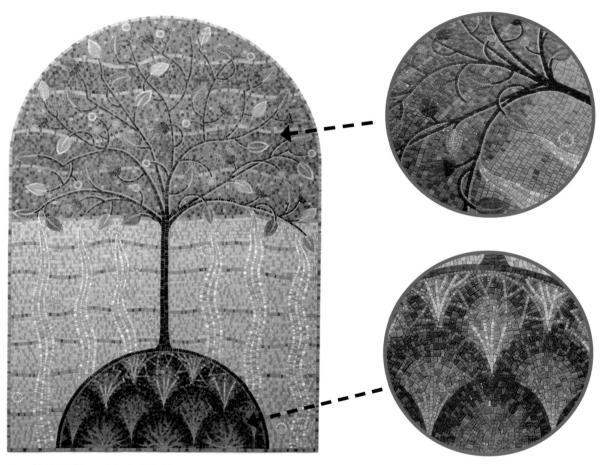

▲ 作品名称：《生命之树》
　　作　　者：艾玛·比格斯

仔细观察这两幅马赛克镶嵌画。它们由不同颜色的小碎片拼接、镶嵌而成，却丝毫不显得杂乱无章，反而具有一种和谐统一的美感。

·小·艺术家工作坊

计划

给一次性餐盘设计马赛克镶嵌画的图案。

动手

1. 在白色一次性餐盘上画出你想要的图案，比如一只青蛙或者一条鱼，再把彩纸剪成·小·碎片。

2. 把这些·小·碎片粘贴到画有草图的一次性餐盘上，让·小·碎片组成马赛克镶嵌画。

思考

你的马赛克镶嵌画作品是如何表现统一性的？

第十七课 小艺术家看世界

杰拉德·麦克德默特的儿童插画

杰拉德·麦克德默特是一位讲故事的人，也是创作儿童读物的艺术家。在绘本《射向太阳的箭》一书的插图中，他用明亮的颜色和独特的图案讲述了一个小男孩寻找父亲的故事。

▲ 《射向太阳的箭》书中插图 1

在《射向太阳的箭》中，小男孩为了找到父亲，必须首先证明自己的价值，他要先通过 4 个地下墓穴：狮子的墓穴、蛇的墓穴、蜜蜂的墓穴和闪电的墓穴。

▲　《射向太阳的箭》书中插图 2

这些插画是如何体现多样性和统一性的？

▲　《射向太阳的箭》书中插图 3

第十八课　艺术与生活

庆典的艺术

这些艺术作品让你想到了哪些庆典活动？

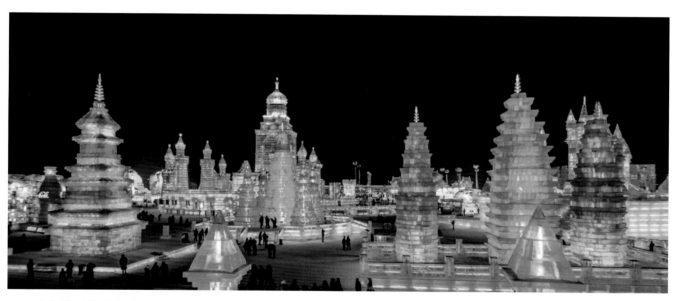

▲　哈尔滨冰雪节灯光秀

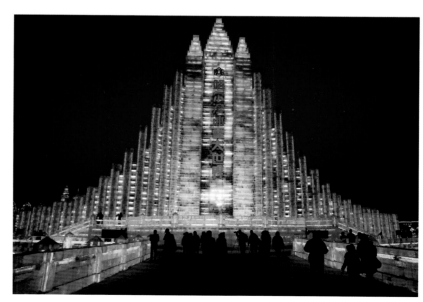

▶　哈尔滨冰雪节

关于艺术的思考

谈谈你在庆典艺术中看到的多样性和统一性。

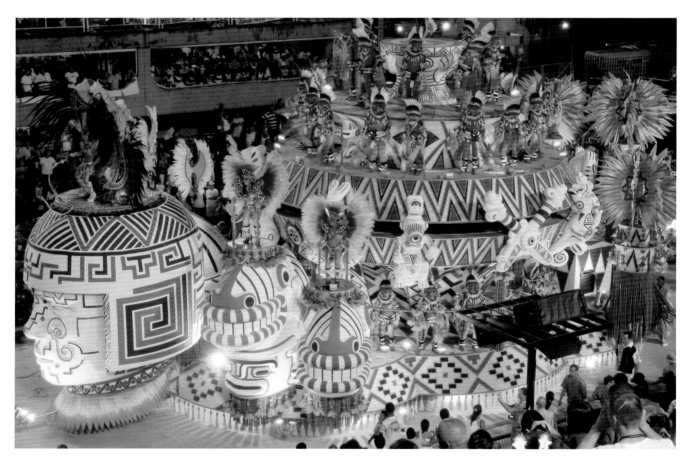

▲　巴西里约热内卢狂欢节

头脑风暴　概念词汇知多少

分别为以下概念选择最匹配的图片。

1. 节奏　A. 　B. 　3. 静物

2. 蒙太奇照片　C. 　D. 　4. 首饰

用多样性和统一性对下图进行描述。

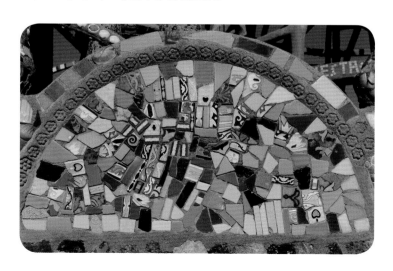

欣赏技巧知多少

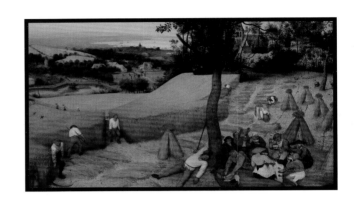

1. 总结主要思想

对第 62 页的《收割者》进行描述。完成以下表格，说出作品中的主要思想和细节。

主要思想

细节	细节	细节

2. 对艺术作品进行描述

这件冰雕作品的主要内容是什么？写一个关于它的故事。

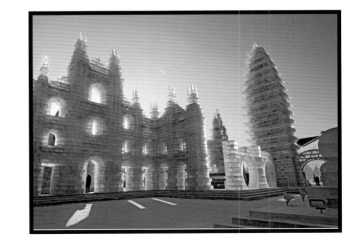